中國歷代經典碑帖

隸書系列

開通褒斜道刻石

◎ 陳振濂　主編

中原出版傳媒集團
中原傳媒股份公司
河南美術出版社
·鄭州·

圖書在版編目（CIP）數據

開通褒斜道刻石 / 陳振濂主編. — 鄭州：河南美術出版
社, 2021.12
（中國歷代經典碑帖·隸書系列）
ISBN 978-7-5401-5682-4

Ⅰ．①開… Ⅱ．①陳… Ⅲ．①隸書-碑帖-中國-漢代
Ⅳ．①J292.22

中國版本圖書館CIP數據核字（2021）第258373號

中國歷代經典碑帖·隸書系列

開通褒斜道刻石

主編　陳振濂

出 版 人　李　勇
責任編輯　白立獻　梁德水
責任校對　裴陽月
裝幀設計　陳　寧
製　　作　張國友
出版發行　河南美術出版社
　　　　　地　　址　鄭州市鄭東新區祥盛街27號
　　　　　郵政編碼　450016
　　　　　電　　話　（0371）65788152
印　　刷　河南新華印刷集團有限公司
開　　本　787mm×1092mm　1/8
印　　張　3
字　　數　37.5千字
版　　次　2021年12月第1版
印　　次　2022年2月第1次印刷
書　　號　ISBN 978-7-5401-5682-4
定　　價　30.00圓

出版説明

爲了弘揚中國傳統文化，傳播書法藝術，普及書法美育，我們策劃編輯了這套《中國歷代經典碑帖系列》叢書。此套叢書是根據廣大書法愛好者的需求而編寫的，其特點有以下幾個方面：一是所選範本均是我國歷代傳承有緒的經典碑帖；二是碑帖涵蓋了篆書、隸書、楷書、行書、草書不同的書體，適合不同層次、不同愛好的讀者群體之需；三是開本大，適合臨摹與學習，是理想的臨習範本；四是墨迹本均爲高清圖片，拓本精選初拓本或完整拓本，給讀者以較好的視覺感受和審美體驗。

本套圖書使用繁體字排版。由于時間不同，古今用字會有變化，故在碑帖釋文中，我們采取照録的方法釋讀文字，因此會出現繁體字、异體字以及碑別字等現象。望讀者明辨，謹作説明。

本册爲《中國歷代經典碑帖·隸書系列》中的《開通褒斜道刻石》，又稱《大開通》，刻于東漢永平六年（63年），隸書，無撰書人姓名，此刻石大致呈扁方形，通高270厘米，寬220厘米，共16行，每行5字至12字不等，現存97字，記述了漢中太守鄐君受詔承修褒斜道之事。其原刻在陝西省褒城北石門，今移藏于漢中市博物館。和《西峽頌》《郙閣頌》《石門頌》一樣，《開通褒斜道刻石》是漢代著名的摩崖刻石。後世多有評價，贊譽有加。康有爲在《廣藝舟雙楫》中評此刻石『樸茂雄渾，得秦相筆意』。楊守敬評其書法爲『百代而下無從摹擬，此之謂神品』。《開通褒斜道刻石》具有很高的書法藝術價值，因自然石勢作字，字之大小及筆畫的長短、粗細皆參差不整，雖没有隸書明顯的波磔，但天真樸拙，氣勢非凡，勁利的直綫與方折的棱角充分顯示出力度與氣勢，而且四角撐滿，更顯寬博開闊，外輪廓的茂密與結構内部的空靈，都給人以豐滿、粗獷、開放的感受。同時，其綫條粗細變化不大，簡潔明快，看似簡單，然而直中有曲，在直綫中隱含自然多變的曲綫，使整篇字形方整、綫條平直而不板不滯、活脱飛動。縱觀此碑刻全貌，盡顯天真爛漫之趣，對書法愛好者來説，爲追求隸書的個性，增强綫條的質感，《開通褒斜道刻石》有許多地方可以借鑒。

一

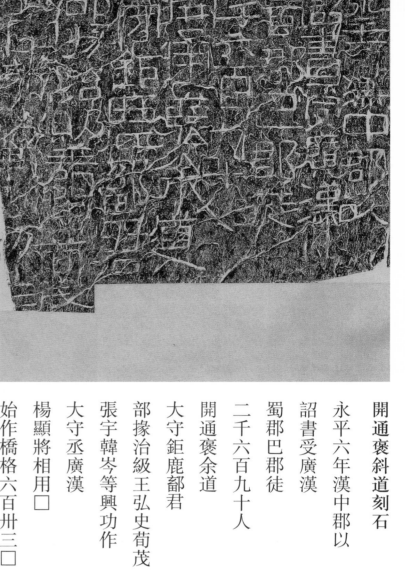

開通褒斜道刻石

永平六年漢中郡以

詔書受廣漢

蜀郡巴郡徒

二千六百九十人

開通褒余道

大守鉅鹿鄐君

部掾治級王弘史荀茂

張宇韓岑等興功作

大守丞廣漢

楊顯將相用□

始作橋格六百卅三□

大橋五爲道二百五十

八里郵亭驛置徒司空

褒中縣官寺并六十四所

□凡用功七十六萬六千八百

餘人瓦卅六萬八千八百□

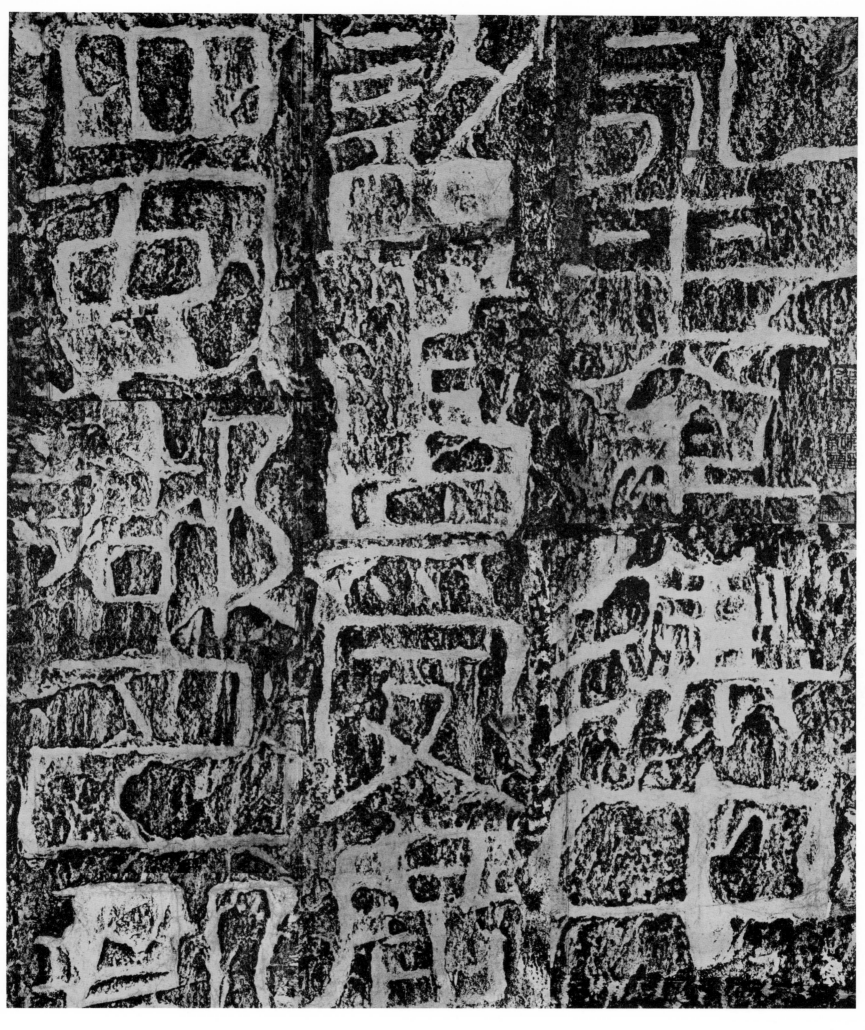

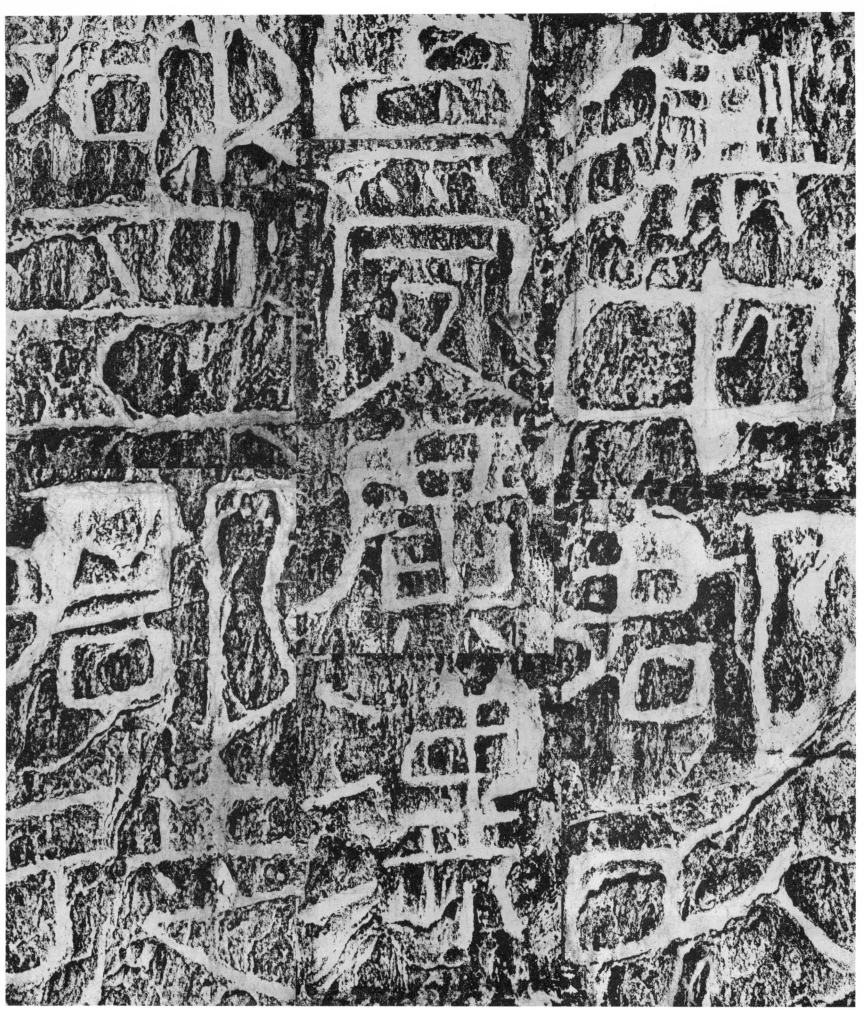

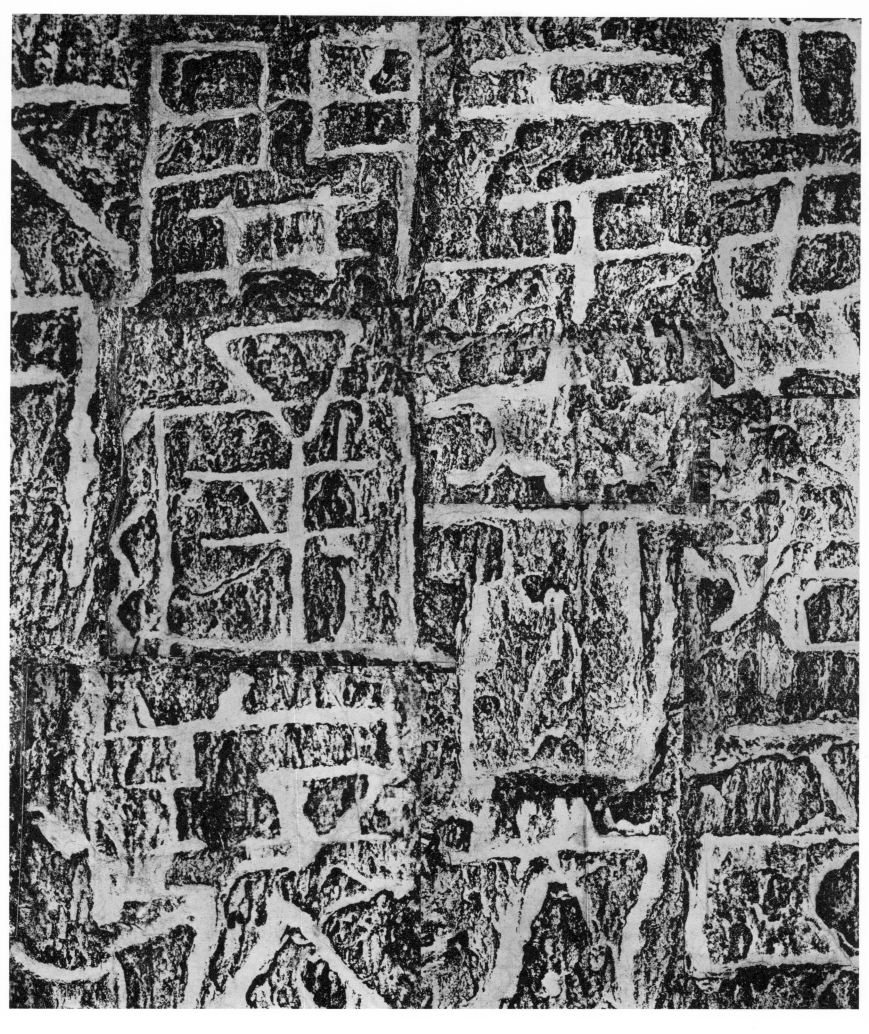

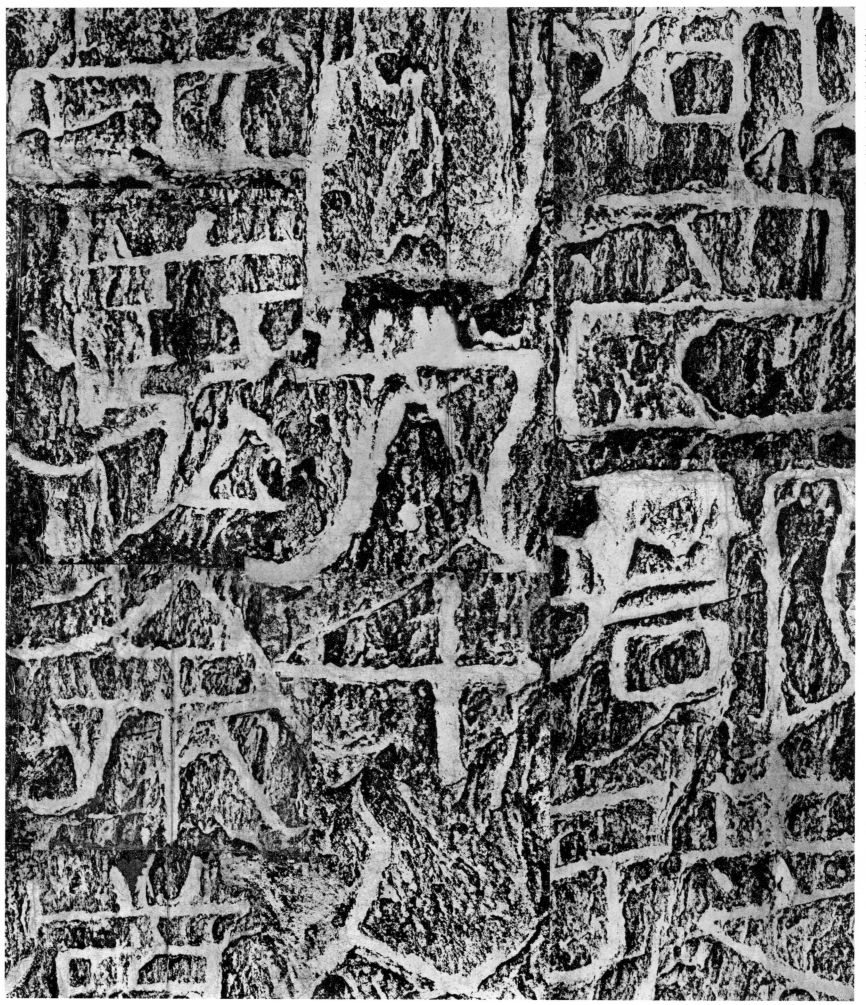

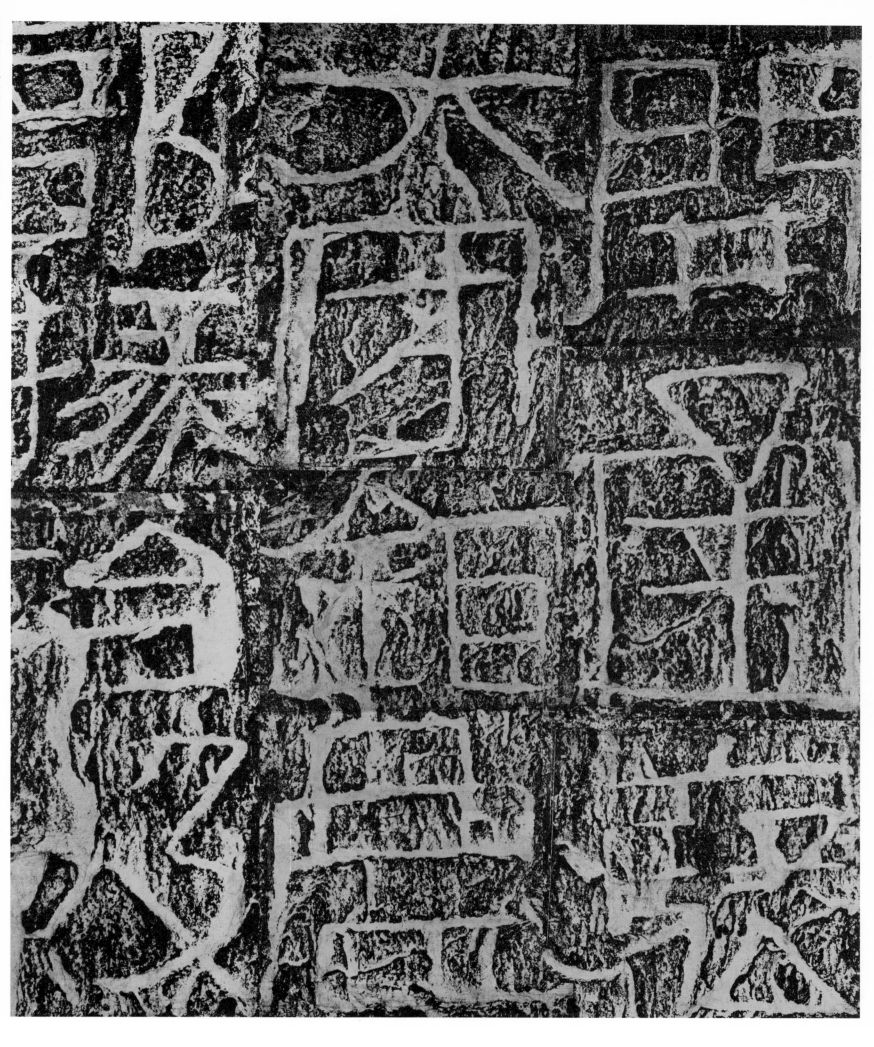

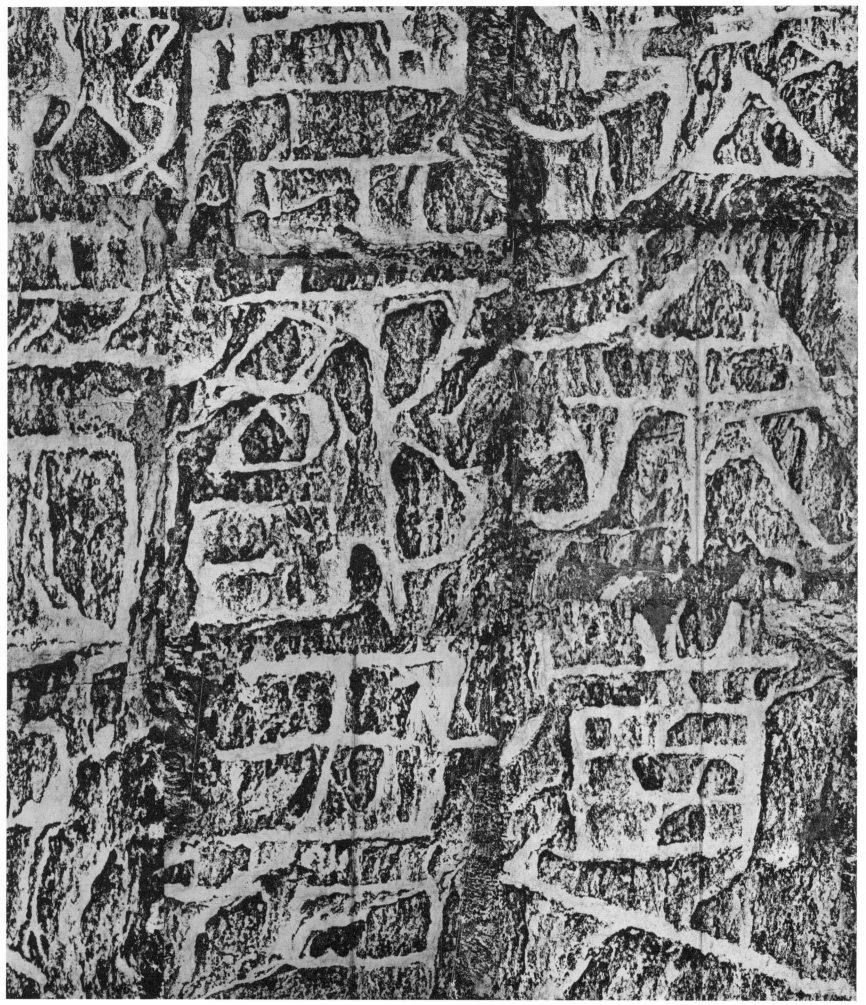

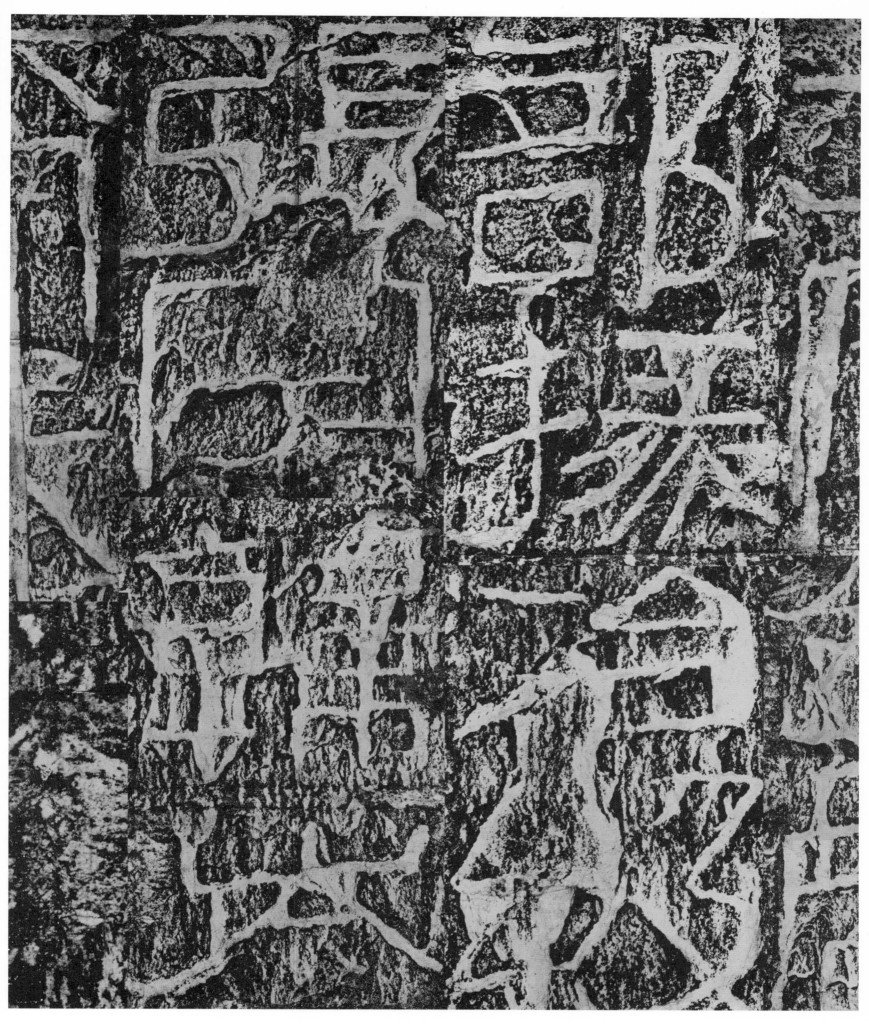

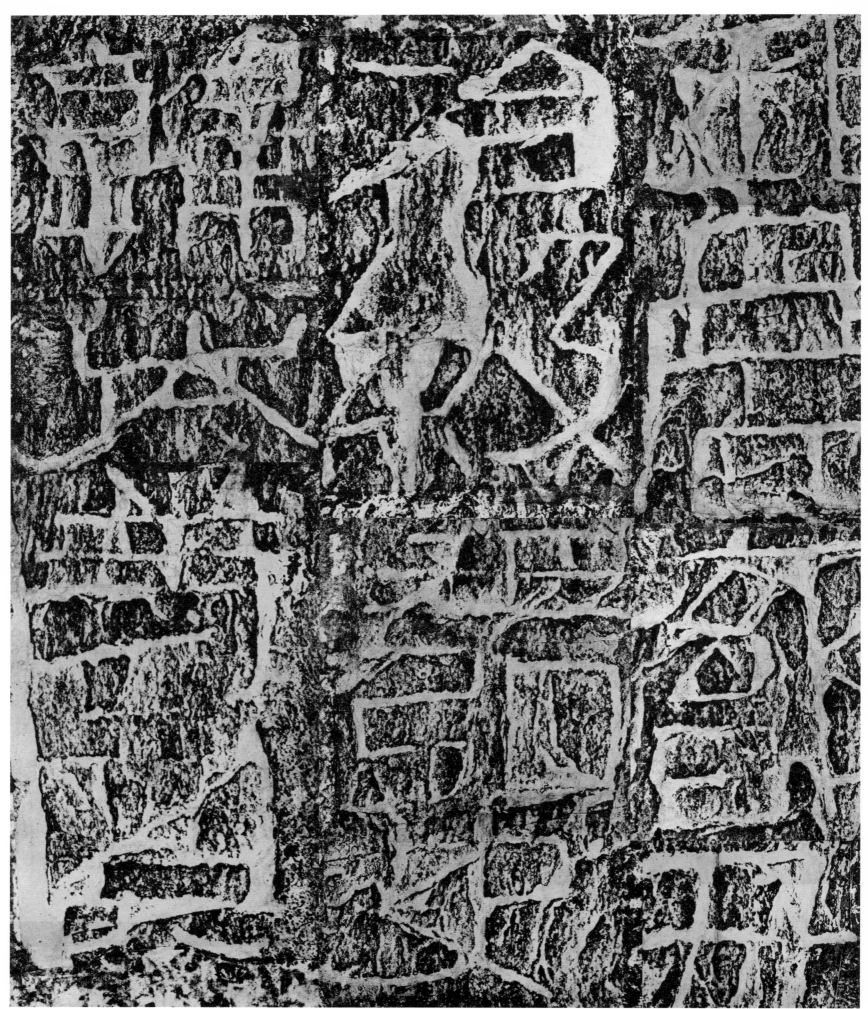

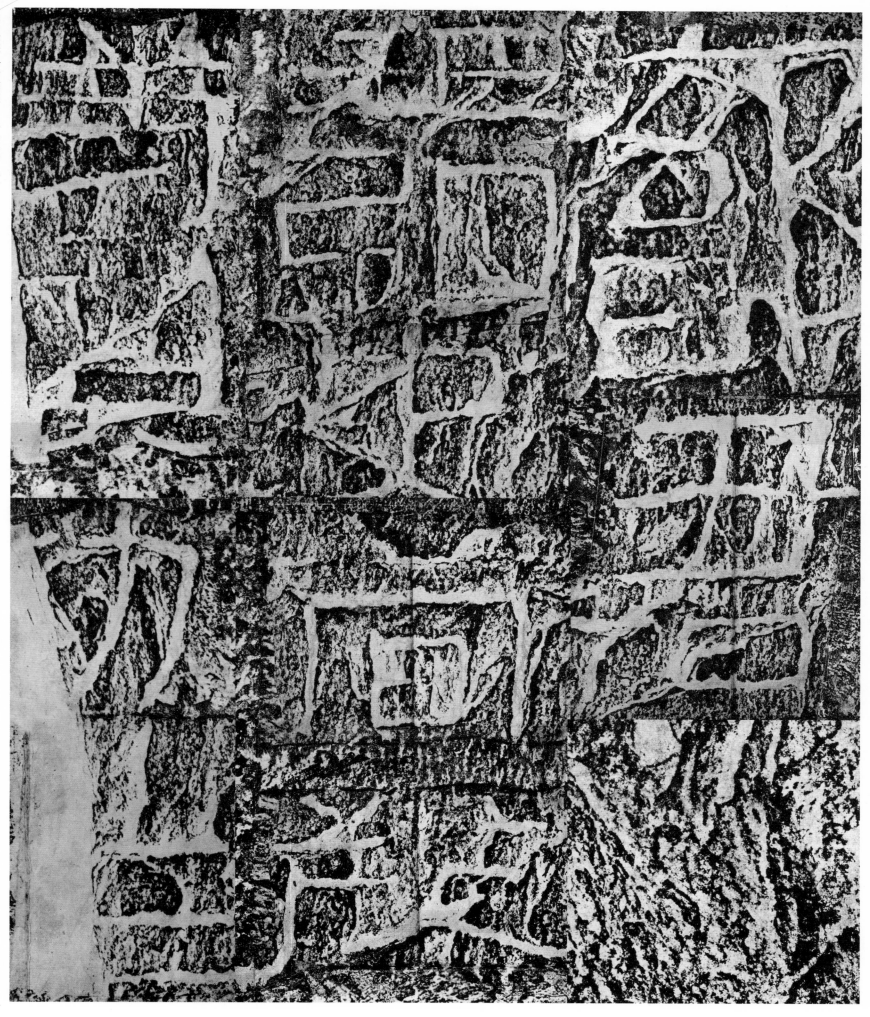

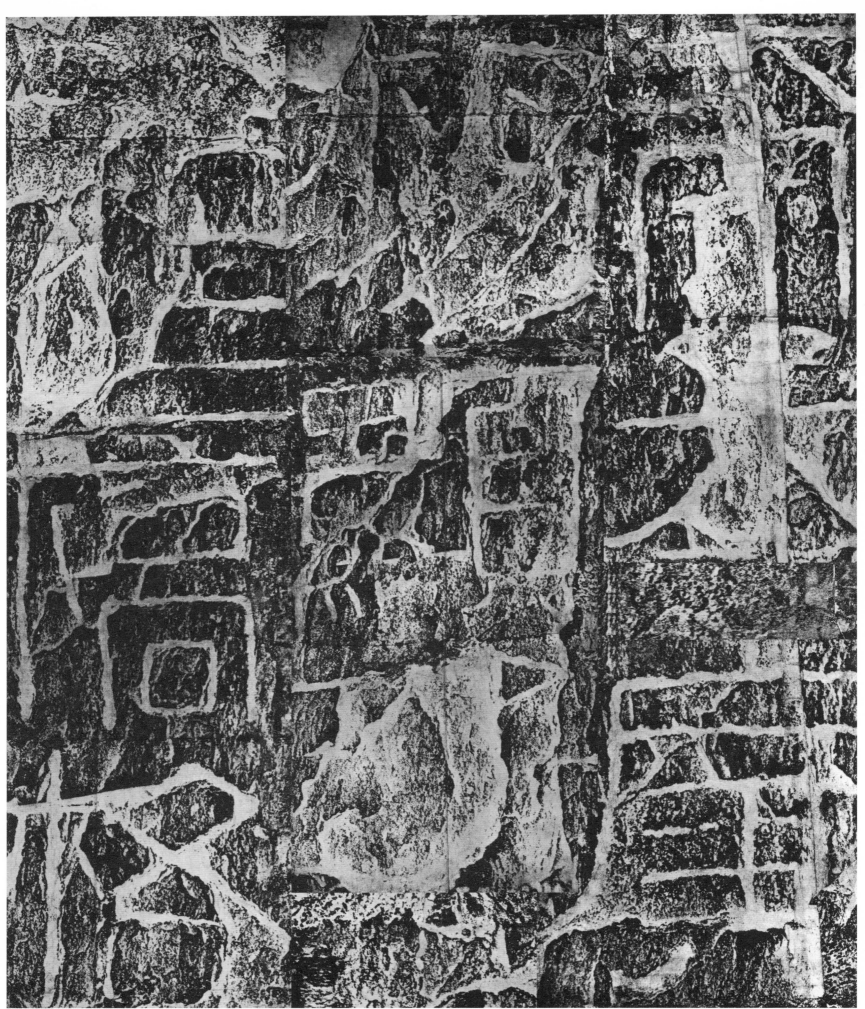

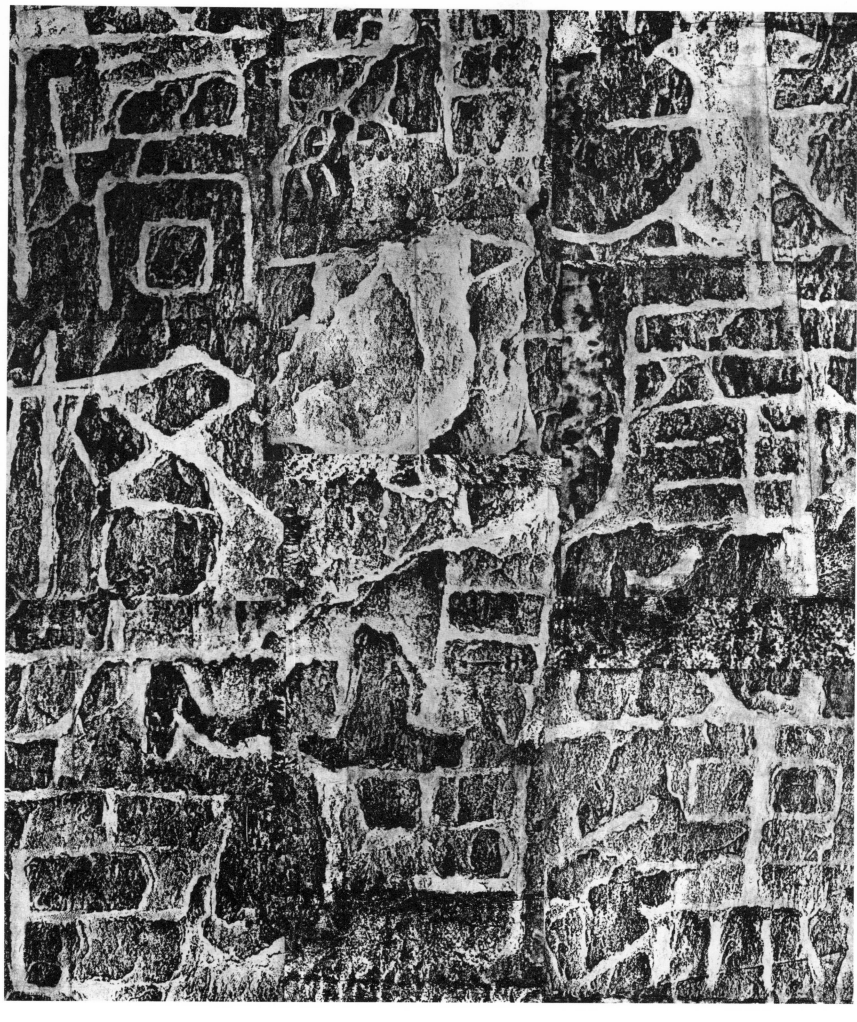

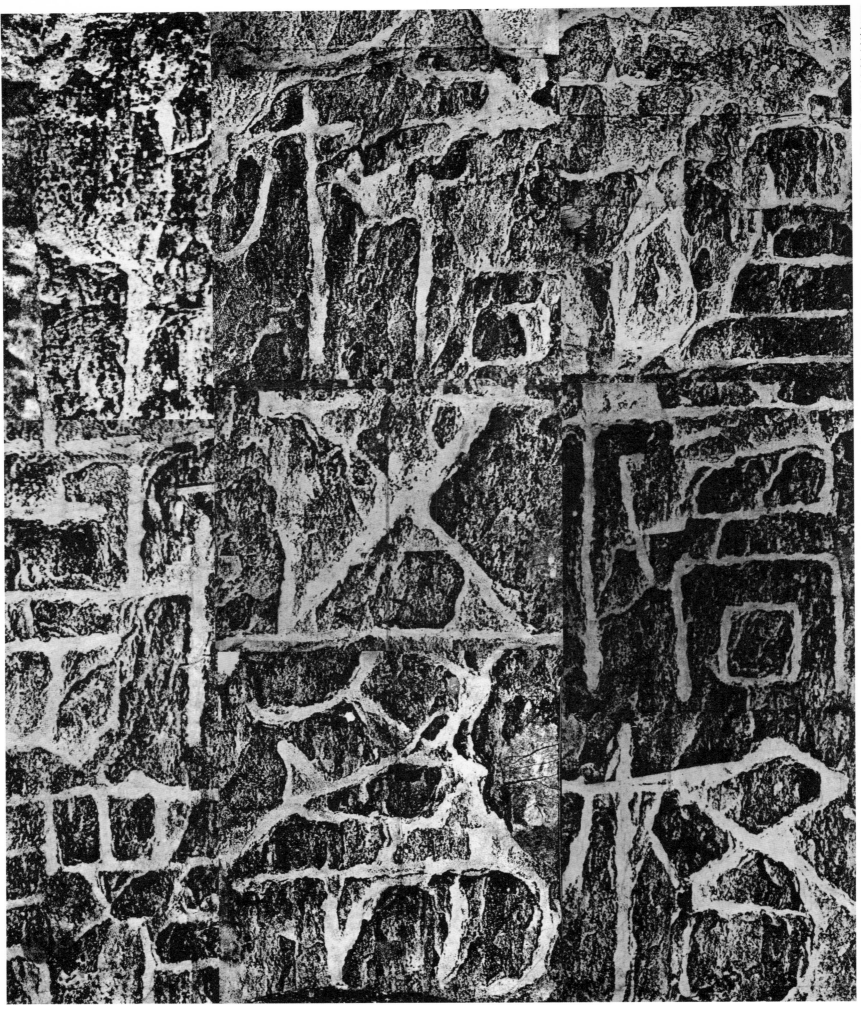

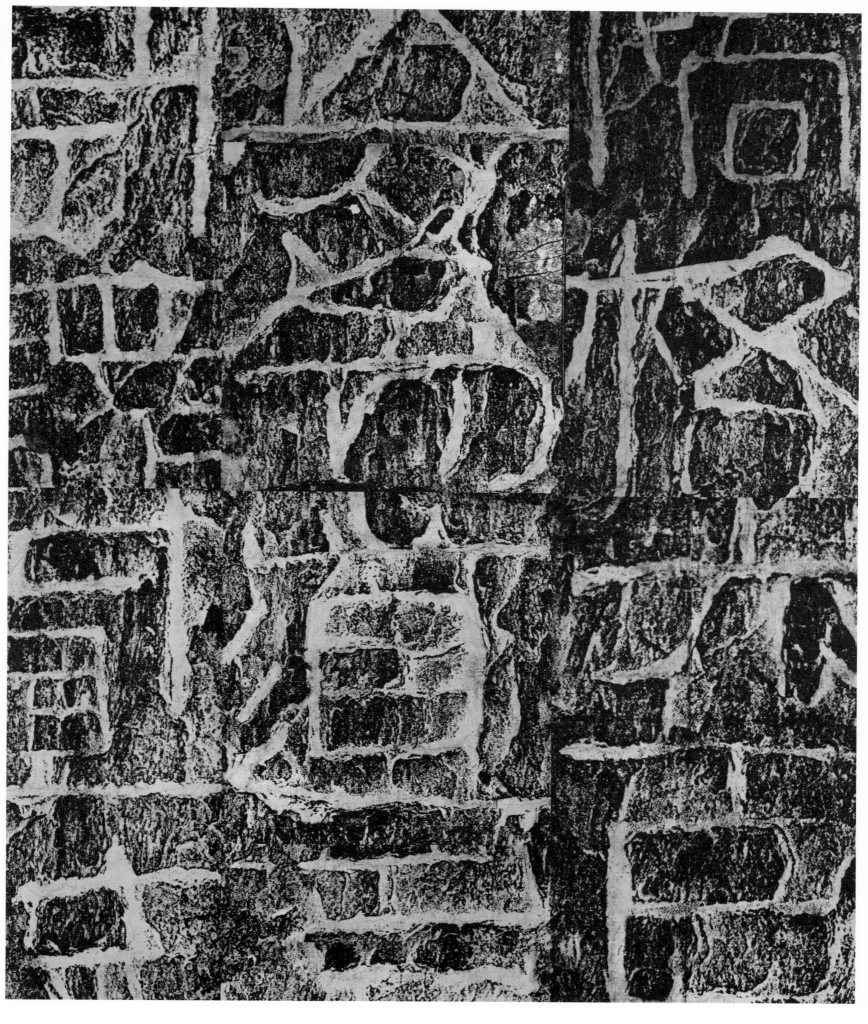

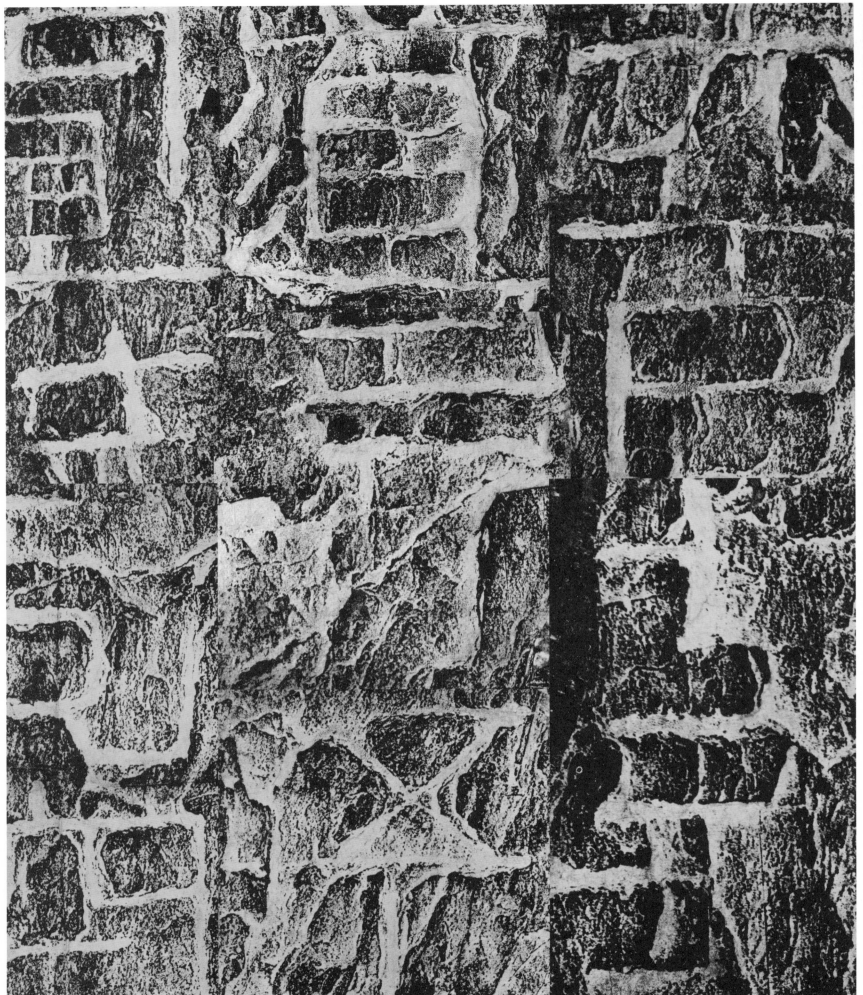

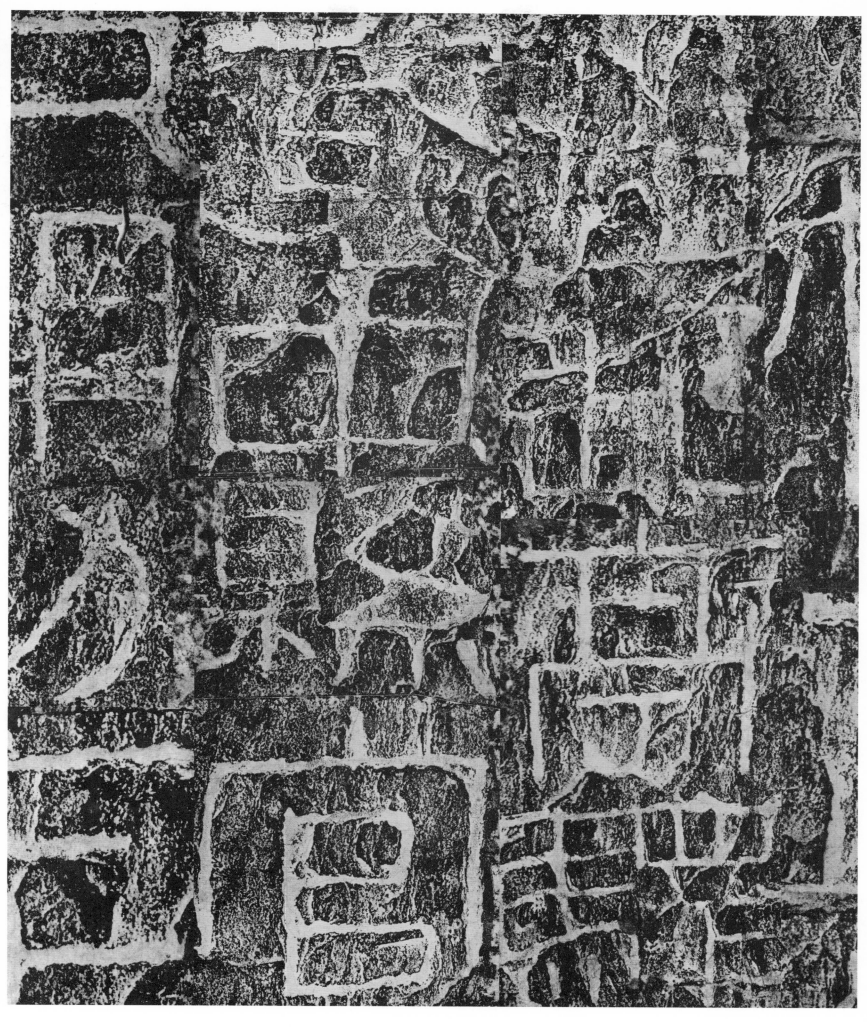

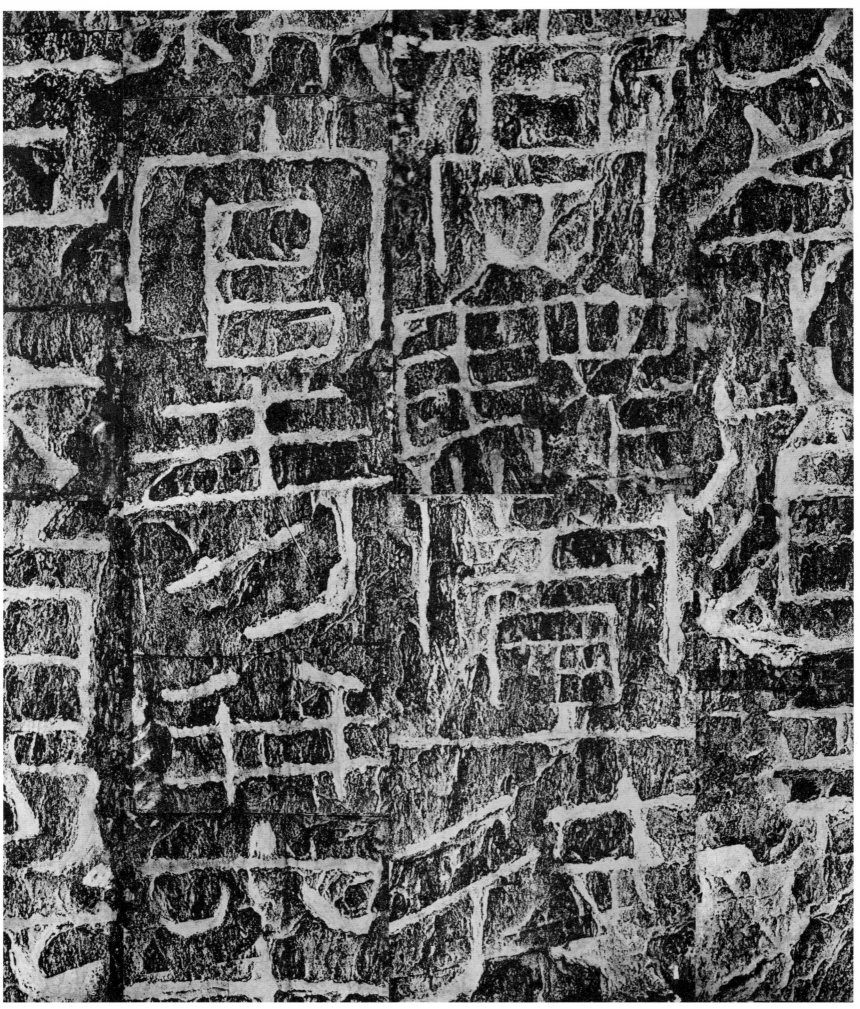

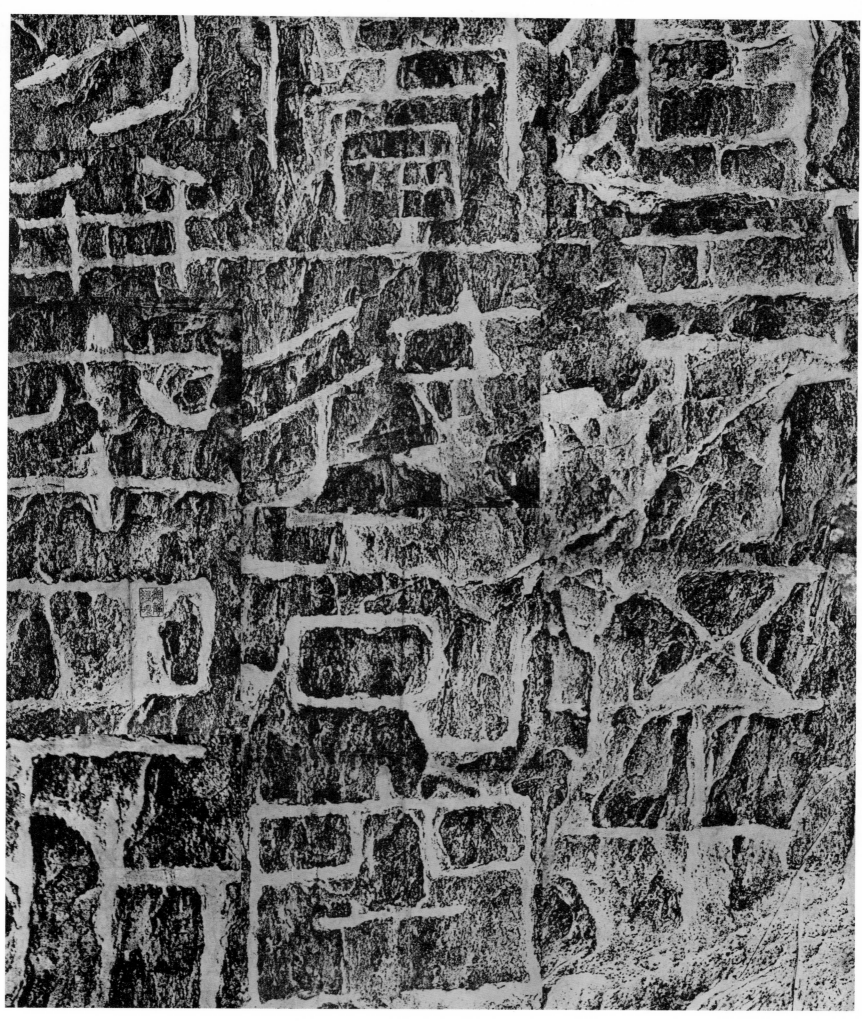

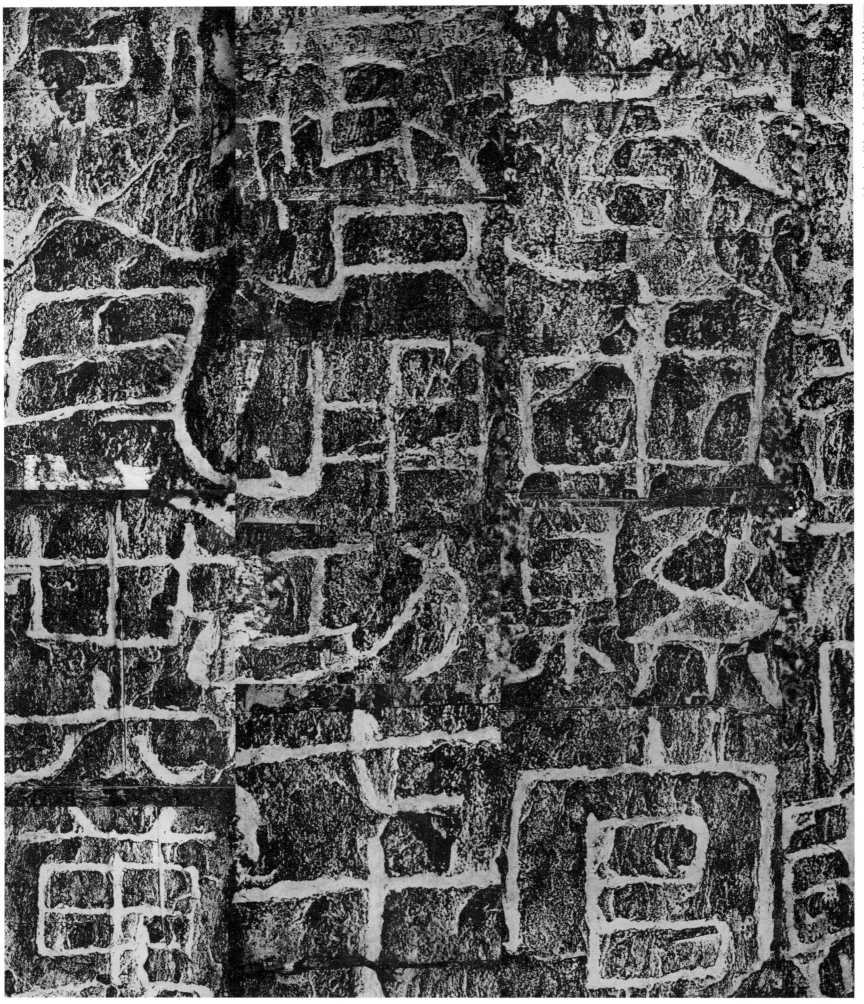

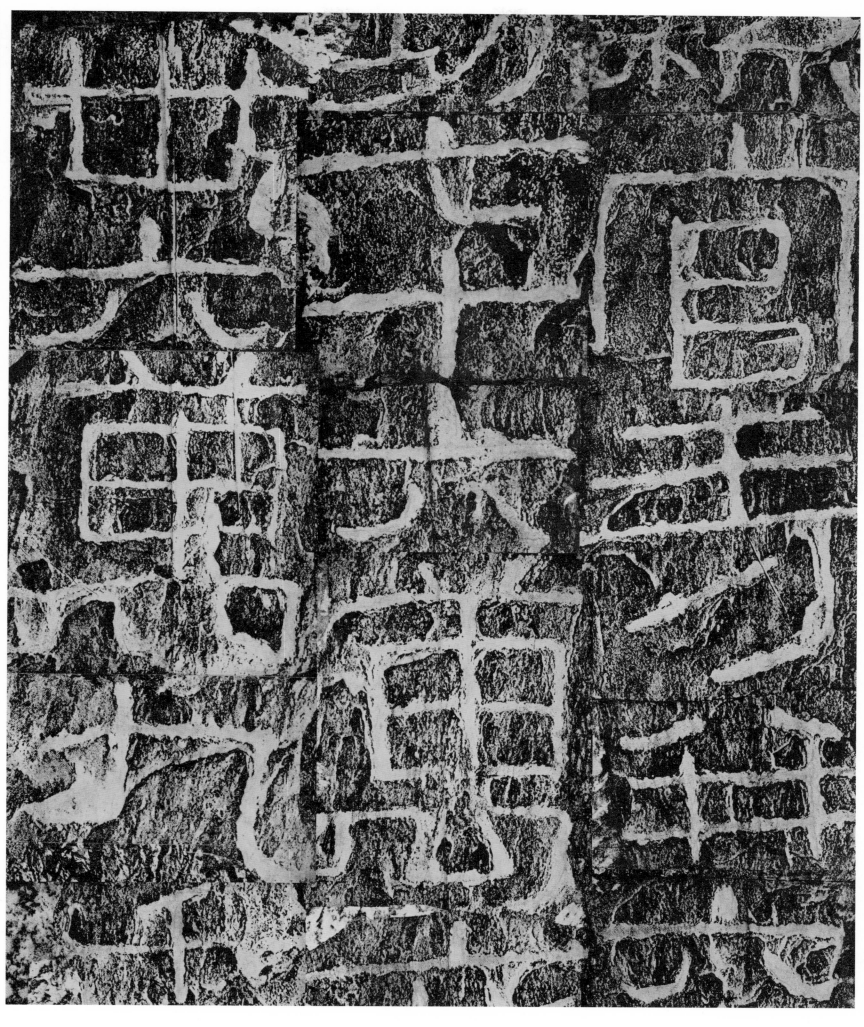

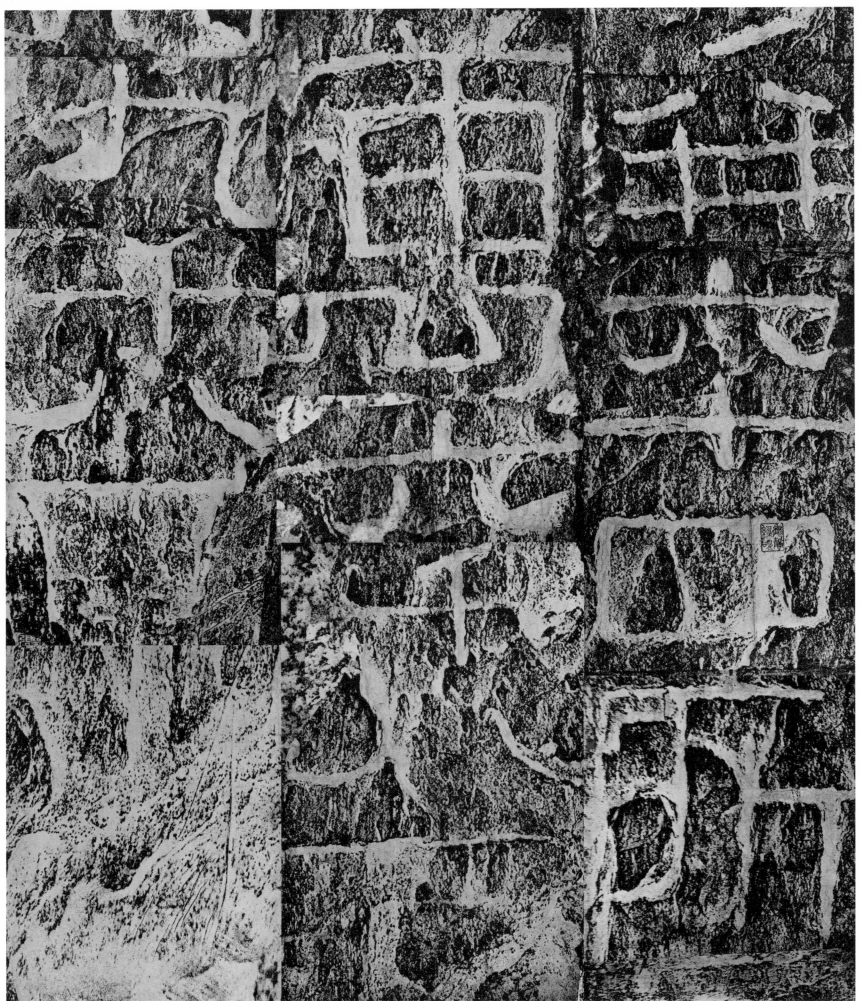